必備漢李

家訓集

青雲 宋炳德 書

著者 略歷

姓名 : 송병덕(宋炳德), 雅號(아호):靑蕓(청운)

住所 : 서울특별시 영등포구 영등포동
영등포푸르지오 215동 1102호

學歷 : 서울大學校 中等敎員 養成所 卒業

[經歷]
- 大田中學校 敎師
- 洪州高等學校 校長 停年退任(冬柏章 受賞)
- 大韓예수교 長老會 洪城敎會 長老 將立
- 大韓예수교 長老會 忠南老會 南宣敎會 會長 歷任
- 大韓예수교 長老會 道林敎會 長老
- 大韓예수교 長老會 道林敎會 長老 隱退長老
- 한글部門 - 學生部大賞受賞
- 韓中 學生 代表 書藝作品 交換展
- 韓國藝術文化協會 招待作家, 審査委員長 歷任
- 韓國傳統文化 振興協會 招待作家 및 審査委員長(現)
- 韓國傳統藝術文化勳章 受賞
- 全國 招待作家展 多數 參加
- 書藝 個人展 4回
- 現在 서울市 公共機關 書藝巡廻 指導中
- 初等學校 書藝敎本 監修
- 韓國 漢字書藝 五體 硏究員 院長
- 大韓民國 書藝, 文人畵元老總聯合會 理事
- 韓國藝術總會長賞 受賞
- 2018 仁寺洞 비엔날레 共同會長 歷任
- 書藝美術藝總 特別作家 聯合會 理事長 歷任
- 삼보藝術大學 書藝敎授(現)
- 放送通信大學 書藝敎授(現)
- 2020 비엔날레 副總裁
- 자랑스러운 傳統 書藝人大賞 受賞
- 2022 비엔날레 副總裁

[著書]
- 漢子基礎筆法
- 楷書千字文
- 行書千字文
- 草書千字文

- 隸書千字文
- 篆書千字文
- 五體千字文
- 行草書敎本
- 家訓集
- 名言集
- 作品全集便覽

- 六書通字典
- 漢詩名句選集
- 五體四字成語
- 聖經寶鑑-성경신/구약(한글,한문,영어),
 중요 요절 및 서예작품수록
- 漢子五體敎本(해서,행서,초서,예서,전서)
- 一級漢子 8給~1給, 3,500字 總12,500字
- 한글기초필법
- 궁체 서예교본
- 판본체 서예교본
- 서간체 서예교본

머 릿 말

―― 現代社會는 하루가 다르게 物質文明의 發展과 物質萬能의 世態속에 우리의 삶의 樣式도 그만큼 多樣化되고 複雜해 지면서 情緖가 메말라 가고 있는 것이 事實입니다.

이러한 現狀에서 智慧롭게 對處해 나가는데는 現實에 適應할 수 있는 智慧와 素養을 쌓는 일일 것이며 精神的 修養이 切實히 要求된다고 하겠습니다.

이럴때 일수록 現在 位置에서 自我를 省察해 보는것도 自己는 勿論 家庭마다 發展과 情緖純化 所願을 成就하기 爲한 指針이 있어야 될 줄 압니다.

本人은 敢히 本册이 各家庭마다 指針書가 되고 特別히 家庭마다 子女를 禮義와 道德의 遵行 德目이 되기를 眞心으로 바라며 本册을 펴내는 것입니다.

壬年 初夏

靑雲 宋 炳 德

目次

正直	7
勤勉	8
自立	9
至誠	10
崇德	11
無我	12
曲在我	13
居安思危	14
謙則有德	15
竭誠盡敬	16
歲不我延	17
三省吾身	18
慎終如始	19
事必歸正	20
思人愛樹	21
信愛忍和	22
修身齊家	23
愛親敬長	24
唯善是寶	25
仁義禮智	26
樂善不倦	27
一忍長樂	28
知恩報恩	29
作善降福	30
積仁基德	31
至大至剛	32
自性清靜	33
精思力踐	34
知行一致	35
積善成德	36
寬仁厚德	37
謙和勤儉	38
勤儉誠實	39
勤勉得寶	40
謹言慎行	41
能忍最寶	42
百練千磨	43
順德崇禮	44
不忘忠敬	45
百忍有和	46
無忍不達	47
無愧於天	48
無愧我心	49
無汗不成	50
篤志如學	51
澄心靜慮	52
讀書尚友	53
勉學成家	54
克己復禮	55
見利思義	56
去華就實	57
見賢思齊	58
格貴品高	59
種之必得	60
正心修身	61
至誠無息	62
自強不息	63
自勝者彊	64
志在千里	65
孝悌忠信	66
行善不怠	67
和氣致祥	68
必思合理	69
窮理居敬	70
積仁廣度	71
直內方外	72
訥言敏行	73
誠實謙虛	74

崇德廣業 …… 76	安貧樂業 …… 99	忍之爲德 …… 122
岡談彼短 …… 77	外寬內直 …… 100	盡忠報國 …… 123
敬天愛人 …… 78	知者不言 …… 101	快人快事 …… 124
寬仁厚德 …… 79	作善降福 …… 102	歲寒松柏 …… 125
躬服節儉 …… 80	率禮踏謙 …… 103	泰而不驕 …… 126
居必擇隣 …… 81	和氣致祥 …… 104	分限勿過 …… 127
勤儉成家 …… 82	孝親敬順 …… 105	德惠勿忘 …… 128
敬愼無怠 …… 83	和而不同 …… 106	陰德廣施 …… 129
居敬慈和 …… 84	根深葉茂 …… 107	深思信敏惠 …… 130
磨我鐵杵 …… 85	無慾見眞 …… 108	信爲萬事本 …… 131
無信不立 …… 86	達不離道 …… 109	恭寬信敏惠 …… 132
非禮不言 …… 87	德必有隣 …… 110	忍是積德門 …… 133
非禮不動 …… 88	教學相長 …… 111	學者如登山 …… 134
敬身修德 …… 89	誠實在勤 …… 112	貧賤不能移 …… 135
居無求安 …… 90	易地思之 …… 113	盛年不重來 …… 136
詢道求中 …… 91	傳家孝友 …… 114	謙者衆善之基 …… 137
善以爲寶 …… 92	布德行惠 …… 115	學不厭教不倦 …… 138
先憂俊樂 …… 93	樂生於憂 …… 116	不怨天不尤人 …… 139
信愛忍和 …… 94	明鏡止水 …… 117	盡人事待天命 …… 140
惜時如金 …… 95	粉骨碎身 …… 118	精神一到 何事不成 …… 141
忍中有和 …… 96	溫柔敦厚 …… 119	
忍忿免憂 …… 97	爲善最樂 …… 120	
義以建利 …… 98	以德報怨 …… 121	

正 바를 정
直 곧을 직

거짓과 허식(실속없이 외면 치례만 함)이 없이 마음이 바르고 곧음

正
直

勤 부지런할 근
勉 힘쓸 면

부지런히 힘씀

立 自
설 스
립 스
　 로
　 자

自
立

남의 힘을 입지않고
스스로 서자

誠 至
정 이
성 를
성 지

정성을 다 하여라

崇 높을 숭
德 큰 덕

덕을우러러 높여라

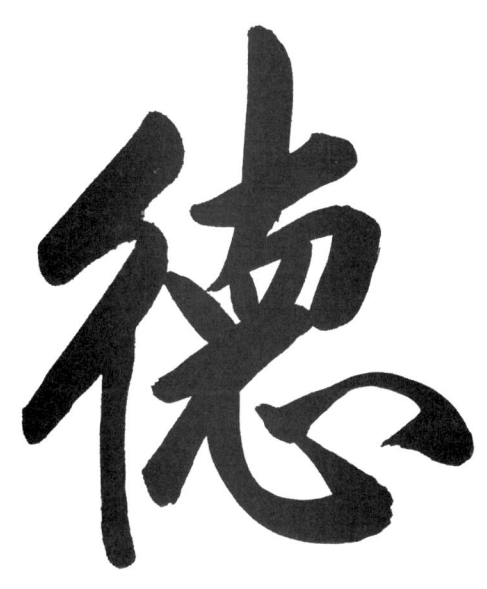

無	없을 무
我	나 아

나를 세우지 마라

曲 굽을 곡
在 있을 재
我 나 아

모든 잘못은
나부터 생긴다

居 安 思 危

居 살거
安 편안안
思 생각사
危 위태할위

편안히 살때
위태함을
생각하라

謙 則 有 德

謙 겸손 겸
則 곧 측
有 있을 유
德 큰 덕

겸손(남을 높이고 자기를 낮춤)하면 덕이 있다

竭誠盡敬

竭	다할 갈
誠	정성 성
盡	다할 진
敬	공경 경

정성을 다하고
공경을 다하라

歲 不 我 延

歲 해세
不 아니불
我 나아
延 끌연

세월은 나를 위해
가지 않는다

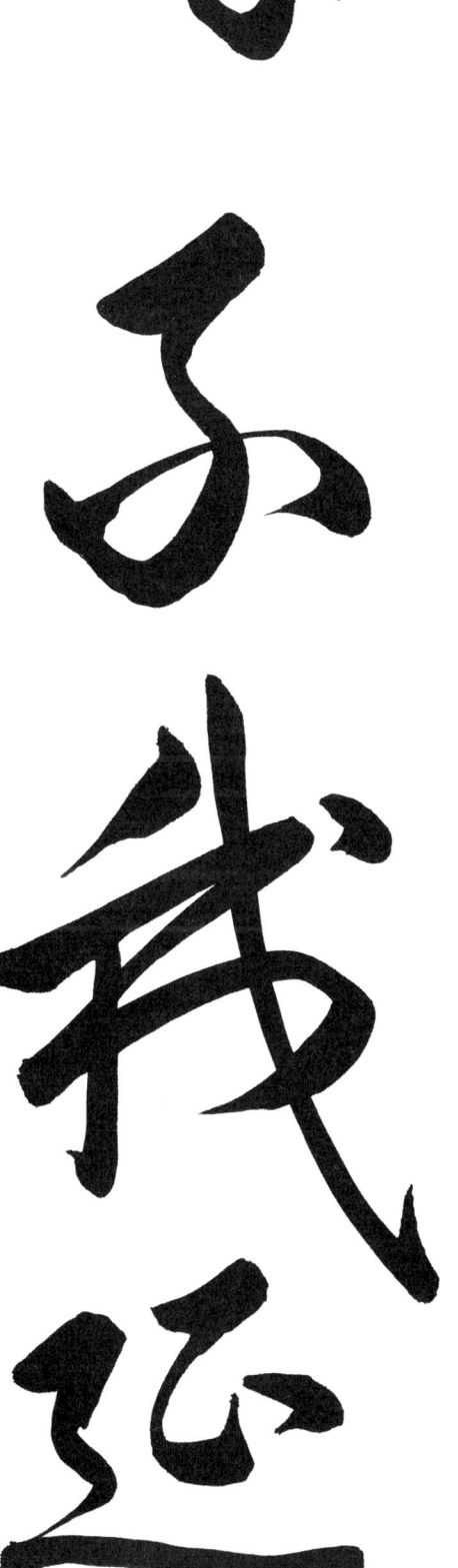

三 省 吾 身

三 석삼
省 살필성
吾 나오
身 몸신

하루에 세번씩
자신을 살펴라

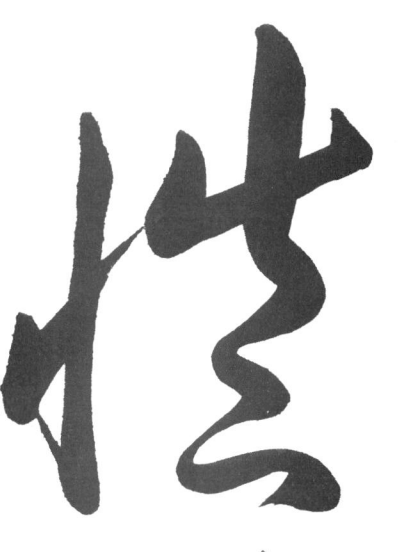
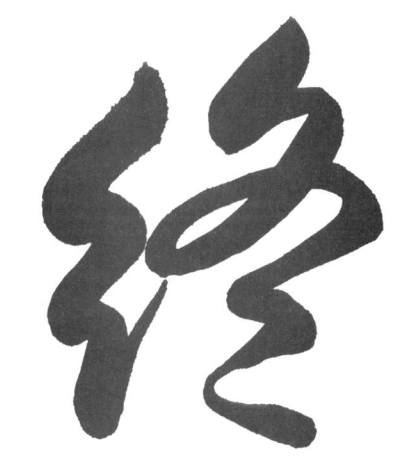
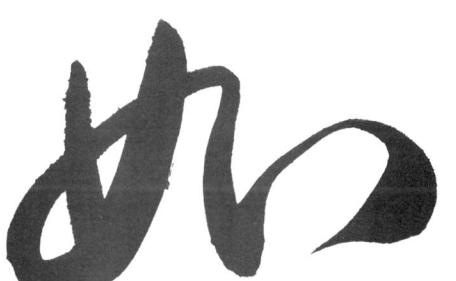

愼 삼갈 신
終 마침 종
如 같을 여
始 미로소 시

처음이 신중(매우 조심스럽게함)한 것 같이 끝도 신중히 하라

事 必 歸 正

事 일사
必 반드시 필
歸 돌아갈 귀
正 바를 정

무슨 일이든 반드시 정당한 방향으로 귀착한다

思 人 愛 樹

思 생각 사
人 사람 인
愛 사랑 애
樹 나무 수

사람을 생각하고
자연을 사랑하라

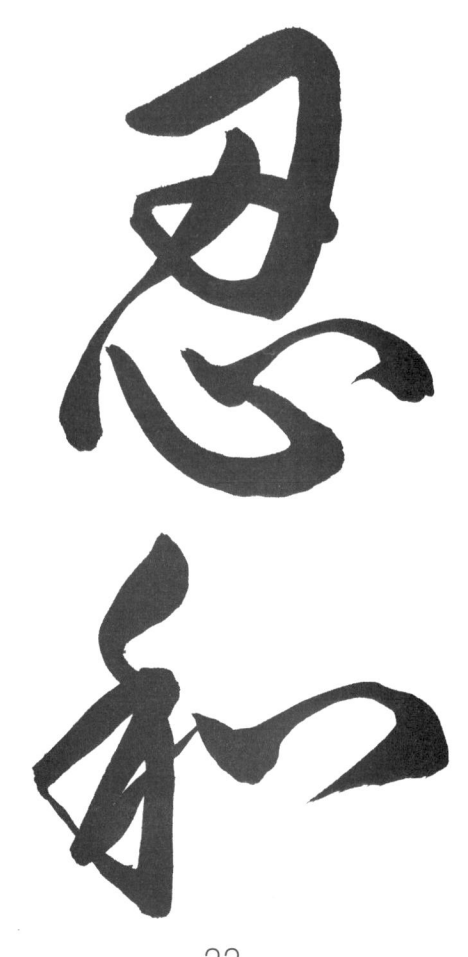

信 믿을 신
愛 사랑 애
忍 참을 인
和 화할 화

믿음과 사랑으로
참고 견디면
가정이 화목하여 진다

修 닦을 수
身 몸 신
齊 다스릴 제
家 집 가

몸을 닦아 집을 다스려라

愛 사랑 애
親 친할 친
敬 공경 경
長 긴 장

어버이를 사랑하고
어른을 공경하라

唯 善 是 寶

唯 오직 유
善 착할 선
是 이 시
寶 보배 보

오직 착한 것이
보배이다

仁 義 禮 智

仁	어질 인
義	옳을 의
禮	예도 예
智	지혜 지

어질고 의롭고
예의 바르고
지혜롭게 하라

樂 善 不 倦

樂 즐거울 락
善 착할 선
不 아니 불
倦 게으를 권

선행을 좋아하며
즐겁게 베풀기를
게을리 말라

一 한일
忍 참을인
長 긴장
樂 즐거울락

한때를 참으면
오래도록 즐겁다

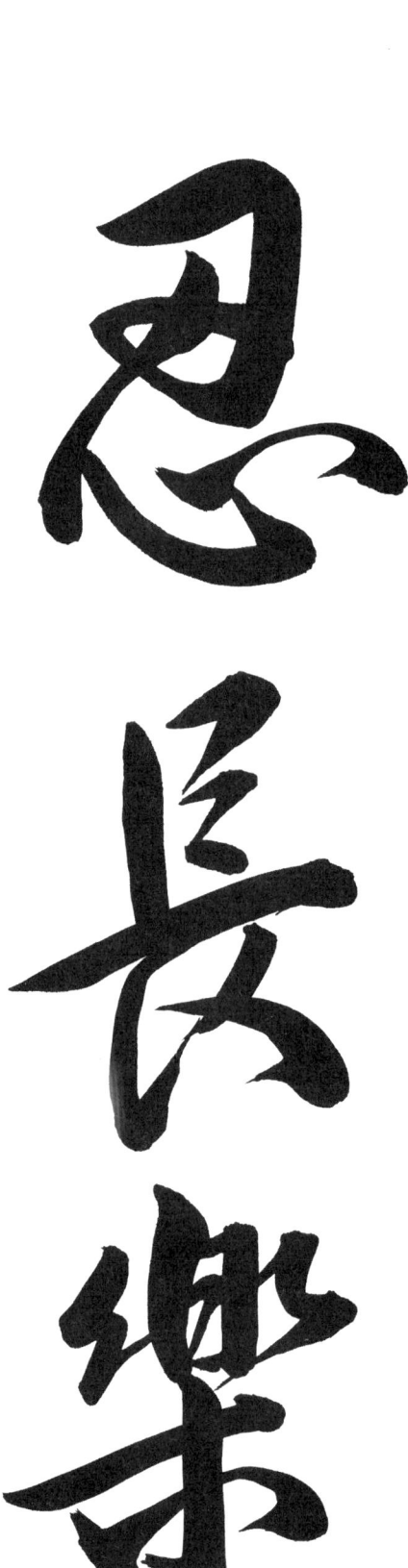

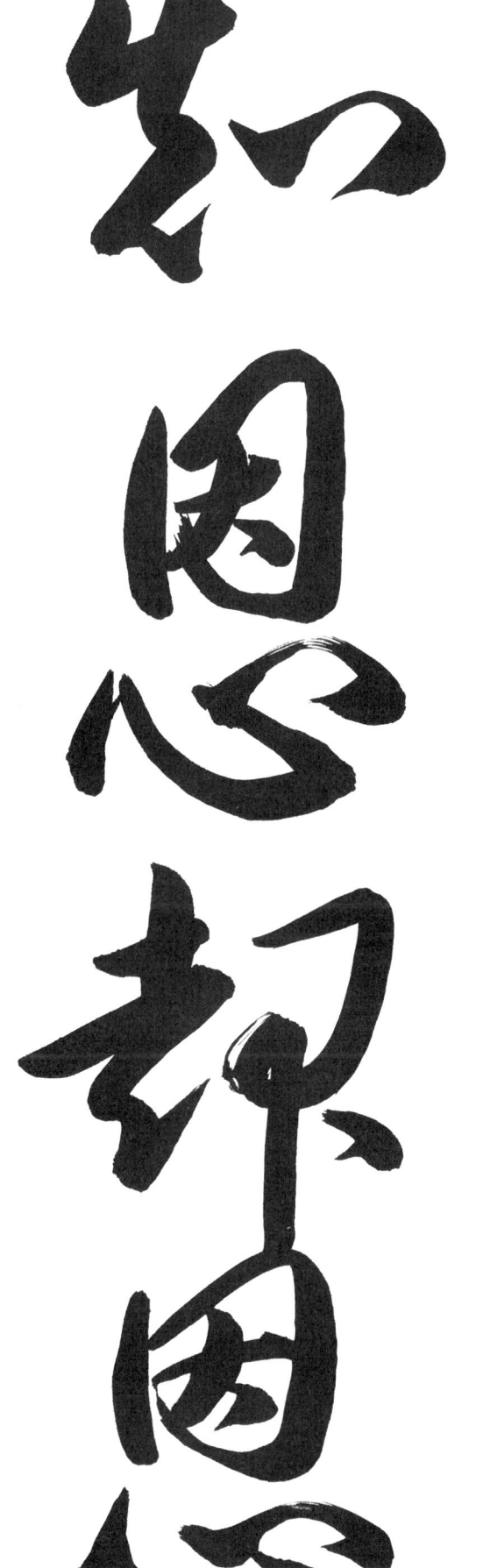

知 알지
恩 은혜은
報 갚을보
恩 은혜은

恩惠(은혜)를 알고
恩惠를 갚아라

作 善 降 福

作 지을 작
善 착할 선
降 내릴 강
福 복 복

선을 행하면
복이 내린다

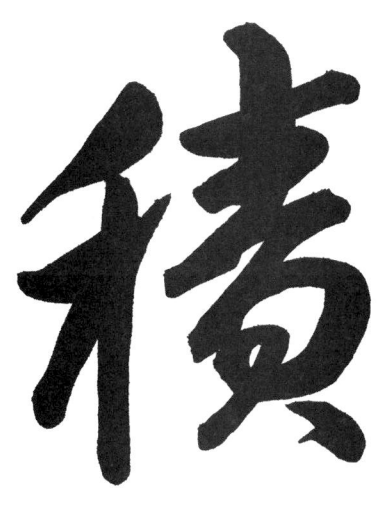

積 쌓을 적
仁 어질 인
基 터 기
德 큰 덕

어진행동을 쌓아
덕행(어질고 두터운 행실)을
근본으로 삼아라

至 大 至 剛

至 이를지
大 큰대
至 이를지
剛 굳셀강

어떠한 일에도
꺾이거나 흔들리지
않고 강하게 하라

自 性 淸 靜

自 스스로 자
性 성품 성
淸 맑을 청
靜 고요 정

스스로 그 성품(성질과 품격)을 맑고 고요히 지녀라

精思力踐

精 세밀할 정
思 생각할 사
力 힘 역
踐 밟을 천

자세히 생각하고
힘을 다하여 실천하라

知 行 一 致

知 알 지
行 다닐 행
一 한 일
致 이를 치

마음과 행동을
일치하게 하라

積 쌓을적
善 착할선
成 이룰성
德 큰덕

착한것을 쌓고
덕을 이루라

謙 겸손 겸
和 화할 화
勤 부지런할 근
儉 검소할 검

겸손하고
화목하고
부지런하고
검소하게 살라

勤 부지런할 근
儉 검소할 검
和 화할 화
德 큰 덕

부지런하고 검소하고
화목하고 덕스럽게 하라

勤 儉 和 德

寬 너그러울 관
仁 어질 인
厚 두터울 후
德 큰 덕

너그럽고 어질고
후하고 덕이 있어라

勤 勉 誠 實

勤 부지런할 근
勉 힘쓸 면
誠 정성 성
實 열매 실

부지런하고 근면하고
성실하라

勤 부지런할 근
勉 힘쓸 면
得 얻을 득
寶 보배 보

부지런하면
재물을 얻는다

謹 言 愼 行

| 謹 삼갈 근
| 言 말씀 언
| 愼 삼갈 신
| 行 다닐 행

말은 삼가서 하고
행동은 신중(매우스럽게)히
하라

能	능할 능	
忍	참을 인	
最	가장 최	
寶	보배 보	

참는 것이 가장 좋은
보배다

百 鍊 千 磨

百 일백 백
練 달련할 련
千 일천 천
磨 갈 마

자신을 백번이고
천번이고 닦아라

順 순할 순
德 큰 덕
崇 높일 숭
禮 예도 예

바른 도리를 따르고
예를 높여라(잘 지켜라)

不 忘 忠 敬

不	忘	忠	敬
아니 불	잊을 망	충성 충	공경 경

충실하고 공경하는
마음을 잊지 말라

百 일백 백
忍 참을 인
有 있을 유
和 화할 화

백번 참는데
화평(마음이 평안하고
기쁨)함이 있다

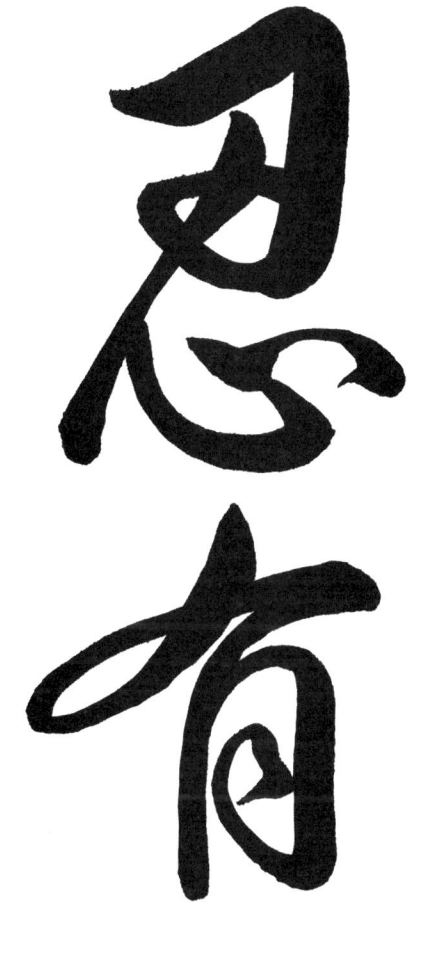

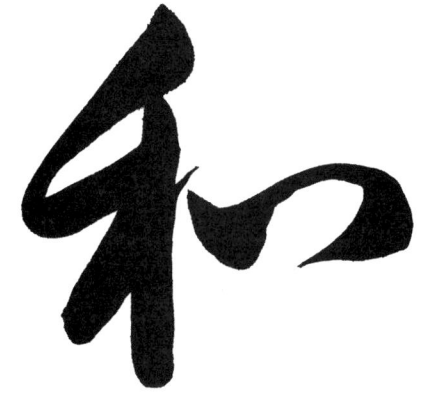

無 忍 不 達

無 없을 무
忍 어질 인
不 아니 불
達 통달 달

참을성이 없으면
무엇이든지
달성할 수 없다

無 愧 於 天

無	없을 무
愧	부끄러울 괴
於	어조사 어
天	하늘 천

하늘을 우러러 마음에
한점 부끄러움이 없다

無 愧 我 心

無 없을 무
愧 부끄러울 괴
我 나 아
心 마음 심

마음에 부끄러운 일은
하지 마라

無 汗 不 成

無 없을 무
汗 땀 한
不 아니 불
成 이룰 성

땀을 흘리지 않으면
무엇이든지 이루지 못한다

篤 志 如 學

篤 도타울 독
　두터울 독
志 뜻 지
如 같을 여
學 배울 학

뜻을 돈독(인정이 두터움)
히 하고 배움을 즐거워하라

澄 맑을 징
心 마음 심
靜 고요할 정
慮 생각할 려

마음은 깨끗이
생각은 조용히 하라

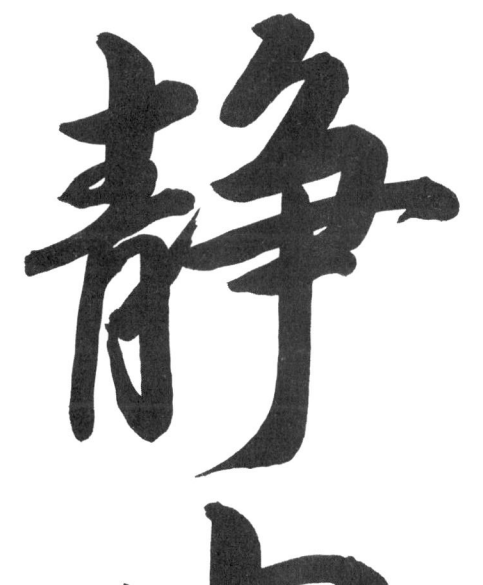

讀 書 尚 友

讀	읽을 독
書	글 서
尚	오히려 상, 숭상할 상
友	벗 우

책을 읽어서 옛날의 현인을 벗 삼는다

勉 힘쓸 면
學 배울 학
成 이룰 성
家 집 가

힘써 배워 집을
일으켜라

克 이길 극
己 몸 기
復 회복할 복
禮 예도 예

자신을 이겨서
예를 회복하라

克己復禮

見 利 思 義

見 볼견
利 이로울리
思 생각사
義 옳을의

이로움을 보거든 義(의)를 생각하라

去 華 就 實

去 갈 거
華 빛날 화
就 나갈 취
實 열매 실

화려함을 추구(뒤쫓아 생각함)하지 말고 검소한 길을 가라

見 賢 思 齊

見 볼 견
賢 어질 현
思 생각 사
齊 다스릴 제

어진이를 보고
자기 자신을
도리켜 생각하라

格 貴 品 高

格 품격 격
貴 귀할 귀
品 품수 품
高 높을 고

인격은 소중하게
품위는 고상하게 하라

種 심을 종
之 갈 지
必 반드시 필
得 얻을 득

심은대로 거두리라

正 바를 정
心 마음 심
修 닦을 수
身 몸 신

마음을 바르게 하고
몸을 닦아라

正 心 修 身

至 誠 無 息

至 이를 지
誠 정성 성
無 없을 무
息 쉴 식

옳다고 하는 일은
끝까지 행하라

自 強 不 息

自 스스로 자
強 강할 강
不 아니 불
息 쉴 식

무슨 일이든
스스로 노력하여
쉬지 마라

自 勝 者 彊

自 스스로 자
勝 이길 승
者 놈 자
彊 굳셀 강

자신을 이기는 자가
彊(강)한자다

志 在 千 里

志 뜻 지
在 있을 재
千 일천 천
里 마을 리

원대한 포부(마음속에 지닌 생각)를 지녀라

孝 悌 忠 信

孝 효도 효
悌 개제할 제
忠 충성 충
信 믿을 신

효도하고 공경하고
충성하고 믿음있게 살라

行 善 不 怠

行 다닐 행
善 착할 선
不 아니 불
怠 게으를 태

선을 행하기를
게으르지 마라

和 氣 致 祥
화 기 이 상
할 운 를 서
화 기 치

온화한 마음이
상서(복스럽고 길한 징조)
로움을 초래한다

必 思 合 理

必 반드시 필
思 생각 사
合 합할 합
理 다스릴 리

사려(여러가지 일에대한 생각과 근심)는 반드시 이치에 합당하게 하라

窮 理 居 敬

窮 궁질할 궁
　궁구할 궁
理 다스릴 리
居 거처할 거
敬 공경 경

이치를 궁구(속속들이 깊이 연구)하며 공경으로 처세하라

積 쌓을 적
仁 어질 인
廣 넓을 광
度 법도 도

어진것을 쌓고
널리 사람을 제도(나라의
법칙대로 채용)한다

直 內 方 外

直 곧을 직
內 안 내
方 모 방
外 바깥 외

내면 즉 마음을 곧게
가지며 바깥 즉 행동은
방정(바르고 점잖게)
하게 한다

訥 言 敏 行

訥 여월 조
言 느른할 조
　 말씀 언
敏 민첩할 민
行 다닐 행

말은 잘못하는체 하고
행동은 민첩하게 한다

誠 정성 성
實 열매 실
謙 겸손할 겸
虛 빌 허

성실하고 겸손하고
교기(아양 떠는 태도)가
없다

崇 德 廣 業

崇 놈을 숭
德 큰 덕
廣 넓을 광
業 업 업

덕을 숭상하고
사업을 넓힌다

岡 談 彼 短

岡 산등성이 강
談 말씀 담
彼 저 피
短 짧을 단

남의 단점을
말하지 말라

敬 天 愛 人

敬 공경 경
天 하늘 천
愛 사랑 애
人 사람 인

하늘을 공경하고
사람을 사랑하라

寬 仁 厚 德

寬 너그러울 관
仁 어질 인
厚 두터울 후
德 큰 덕

너그럽고 어질고
후하고 덕이 있게 하라

躬 服 節 儉

躬 몸 궁
服 입을 복
節 마디 절
儉 검소할 검

절약과 근검을
몸에 익혀라

居 必 擇 隣

居 거처할 거
必 반드시 필
擇 가릴 택
隣 이웃 린

사는데 반드시
이웃을 가려라

勤儉成家

勤	부지런 근
儉	검소할 검
成	이룰 성
家	집 가

부지런하고 검소한 것으로
집안을 일으켜라

敬 慎 無 怠

敬 공경 경
愼 삼갈 신
無 없을 무
怠 게으를 태

삼가서 존경하고
태만함이 없도록 하라

居 敬 慈 和

居 거처할 거
敬 공경 경
慈 사랑 자
和 화할 화

살아감에 있어 공경하고 자애와 화기를 가져라

磨 我 鐵 杵

磨 갈 마
我 나 아
鐵 쇠 철
杵 절구공이 저

자신을 쇠절구공이를
갈아서 만드는 것처럼
수양하라

無 信 不 立

無 없을 무
信 믿을 신
不 아니 불
立 설립

신용이 없으면
成功(성공)할 수 없다

非 禮 不 言

非 아닐 비
禮 예도 례
不 아니 불
言 말씀 언

예가 아니면
말하지 말라

非 禮 不 動

非 아닐 비
禮 예도 례
不 아니 불
動 움직일 동

예가 아니면
움직이지 말라

敬 身 修 德

敬 공경 경
身 몸 신
修 닦을 수
德 큰 덕

몸을 공경하고
덕을 닦아라

居 거처할 거
無 없을 무
求 구할 구
安 편안 안

살아감에 편안한 것만
구하지 마라

詢道求中

詢 물을 순
道 길 도
求 구할 구
中 가운데 중

사람이 행할 도리를
물어서 치우치지 않는
중도의 길을 구하라

善 以 爲 寶

善 착할 선
以 써 이
爲 할 위
寶 보배 보

착한 것이 보배다

先 憂 俊 樂

先 먼저 선
憂 근심 우
俊 준걸 준
樂 즐거울 락

근심을 먼저하고
후에 즐거워 하라

信 愛 忍 和

信 민을신
愛 사랑애
忍 참을인
和 할화

믿음과 사랑으로
참고 견디면
가정이 화목해진다

惜 時 如 金

惜 아낄석
時 때시
如 같을여
金 쇠금

시간을 황금처럼 아껴라

忍 中 有 和

忍 참을 인
中 가운데 중
有 있을 유
和 화할 화

참는 가운데
화평이 있다

忍 念 免 憂

忍 참을 인
念 분할 분
免 면할 면
憂 근심 우

분함을 참으면
근심을 면한다

義 以 建 利

義 以 建 利
의리의 써이 세울건 이할리

의로써 利(이)의
근본을 삼아라

安 貪 樂 業

安 편안 안
貧 가난할 빈
樂 즐거울 락
業 업 업

가난함을 편히 여기고
일을 즐거워 하라

外 寬 內 直

外 바깥 외
寬 너그러울 관
內 안 내
直 곧을 직

타인에게는 부드럽고
너그럽게 대하며
자기(본인)에게는
엄격히 하여라

知 者 不 言

知 알 지
者 놈 자
不 아니 불
言 말씀 언

아는 자는
말이 없다

作 善 降 福

作 지을 작
善 착할 선
降 항복할 항
　　내릴 강
福 복 복

선을 행하면
福(복)이 내린다

率 禮 踏 謙

率 거느릴 솔
禮 예도 례
踏 밟을 답
謙 겸손할 겸

사람이 하여야
할 도리에 따라
겸손하게 행동하라

和 화할 화
氣 기운 기
致 이룰 치
祥 상서 상

순화(순탄하고
평화스러움)한 마음이
상서로움을 이르게 한다

孝 親 敬 順

孝 효도 효
親 친할 친
敬 공경 경
順 순할 순

어버이께 효도하고 공손하라

和 화할 화
而 너 이
不 아니 불
同 한가지 동

남과 친하게 지내나
정의를 굽혀 함께
하지 말라

根 深 葉 茂

根 뿌리 근
深 깊을 심
葉 잎 엽
茂 무성할 무

뿌리가 깊으면
잎사귀가 무성하다

無 欲 見 眞

無 없을 무
慾 거욕심낼 욕
見 볼 견
眞 참 진

욕심이 없으면
참된 眞理(진리)를 본다

達 不 離 道

達 사무칠 달
不 아니 불
離 떠날 리
道 길 도

출세(좋은 자리에 올라 잘됨)를 해도 도를 떠나서는 안된다

德 必 有 隣

德 큰덕
必 반드시 필
有 있을 유
隣 이웃 린

德(덕)은 반드시 이웃이 있다

教學相長

敎	가르칠 교
學	배울 학
相	서로 상
長	긴 장

가르치고 배움이 서로
자기 학식을 증진
(진보)시킨다

誠 實 在 勤

誠 정성 성
實 열매 실
在 있을 재
勤 부지런할 근

誠實(성실)은
부지런함에 있다

易 地 思 之

易 바꿀 역
地 땅 지
思 생각 사
之 갈 지

처지를 바꾸어서 생각하라

傳 家 孝 友

傳 전할 전
家 집 가
孝 효도 효
友 벗 우

가문에 효도와 우애를 전한다

布 베포 / 베풀 포
德 큰 덕 / 덕
行 다닐 행 / 행
惠 어질 혜 / 혜

덕은 베풀고
은혜를 갚아라

樂 生 於 憂

樂 즐거울 락
生 날 생
於 늘 어
憂 근심 우

쾌락은 언제나
고생하는데서 나온다

明 鏡 止 水

明 밝을 명
鏡 거울 경
止 그칠 지
水 물 수

잡념없이
깨끗한 마음을 가져라

粉 骨 碎 身

粉 가루 분
骨 뼈 골
碎 부서질 쇄
身 몸 신

뼈가 가루가 되고
몸이 부서지도록
노력하라

溫 따슬 온
柔 유할 유
敦 도타울 돈
厚 두터울 후

온순하고 유순하고
인정이 많아야 한다

爲 善 最 樂

爲 할위
善 착할선
最 가장최
樂 즐거울락

선을 행함은
즐거움으로 삼아라

以 德 報 怨

以 써이
德 큰덕
報 갚을보
 고할보
怨 원망할원

원수에게
은혜를 베풀어라

忍 之 爲 德

忍 참을인
之 갈지
爲 할위
德 큰덕

참는 것이 德(덕)이다

盡 忠 報 國

| 盡 다할 진
| 忠 충성 충
| 報 갚을 보
| 國 나라 국

충성을 다하여
나라에 보답하라

快人快事

快	人	事
쾌할쾌	사람인	快 쾌할쾌
		일사

快
人
사람인

事
일사

쾌할한 사람의
시원스러운
행동을 하라

柏	松	寒	歲
잣	솔	찰	햇
백	송	한	세

어떠한 역경에도
굽히지 않는
절개를 가져라

泰 而 不 驕

泰 클 편안할 태태
而 너 이
不 아니 불
驕 교만할 교

편안하다고 교만하지 말라

分 限 勿 過

分 나눌분
限 한정한
勿 말물
過 지날과

자기 분수(제 몸에
알맞는 신분)에 한계를
넘지 마라

德 큰 덕
惠 어질 혜
勿 말 물
忘 잊을 망

남의 큰 은혜를
잊지마라

陰 德 廣 施

陰 음기 음
德 큰 덕
廣 너를 광
施 놓을 시

남모르게 착한 덕을
널리 베풀어라

深 思 高 擧

深 깊을 심
思 생각 사
高 높을 고
擧 들 거

생각은 깊게하고
행동은 대담하게 하라

信 爲 萬 事 本

信 믿을 신
爲 할 위
萬 일만 만
事 일 사
本 근본 본

신용이 만사의 근본이 된다

恭 寬 信 敏 惠

恭 공손할 공
寬 너그러울 관
信 믿을 신
敏 민첩할 민
惠 어질 혜

공손하고 너그럽고
신의있고 민첩하고
은혜롭다

忍 是 積 德 門

忍 참을인
是 이시
積 쌓을적
德 큰덕
門 문문

참는 것이 德(덕)을 쌓는 문이다

學 者 如 登 山

學 배울학
者 놈자
如 같을여
登 오를등
山 뫼산

배움이란
산을 오르는 것과
같으리라

貪 賤 不 能 移

貧 구차할 빈
賤 친할 천
不 아니 불
能 능할 능
移 옮길 이

가난이 닥쳐도
뜻을 굽히지
않아야 한다

盛 年 不 重 來

盛	성할 성
年	해 년
不	아니 부
重	무거울 중
來	올 래

젊은 시절은
다시오지 않는다

謙者象善之基

謙	겸손할 겸
者	놈 자
衆	무리 중
善	착할 선
之	갈 지
基	터 기

겸손은 모든 착한 것의 기초가 된다

學 不 厭 敎 不 倦

學 배울학
不 아니불
厭 미워할염
敎 가르칠교
不 아니불
倦 게으를권

배움을 싫어하지 말고
가르침을 게을리 말라

不 怨 天 不 尤 人

不	怨	天	不	尤	人
아니 불	원망할 원	하늘 천	아니 불	더욱 우	사람 인

하늘을 원망하지도
사람을 탓하지도 말아라

盡 人 事 待 天 命

盡 다할진
人 사람인
事 일사
待 기다릴대
天 하늘천
命 목숨명

노력을 다한 후에
天命(천명)을 기다려라

積神一幻 何ㄣ不ㄓ

精 정신 정
神 귀신 신
一 한 일
到 이를 도

何 어찌 하
事 일 사
不 아니 불
成 이룰 성

정신을 집중하여 노력하면 어떤 어려운 일이라도 성취 할 수 있다